当 代 水 墨 画　唯美新视界

袁　琳　水墨山水画精品集
An Ink Landscape Painting Collection of
YUAN LIN

● 袁　琳　绘

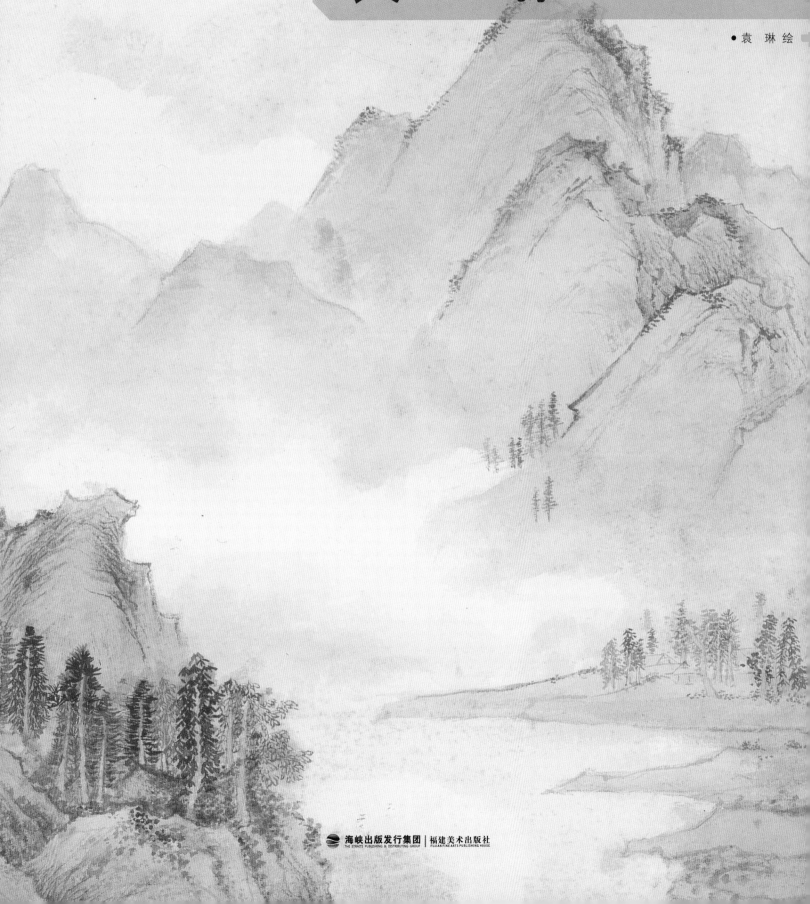

海峡出版发行集团　福建美术出版社
THE STRAITS PUBLISHING & DISTRIBUTING GROUP　FUJIAN FINE ARTS PUBLISHING HOUSE

袁琳

1979 年出生于河北石家庄。毕业于河北师大美术系，2008 年进修于北京画院。中国美协会员、中国工笔画学会会员。现任北京中国工笔花鸟画院执行董事。

近期展览

2014 年 　作品《秋日絮语》入选"全国第四届中国画线描艺术展"。

2014 年 　作品《微风吹雨雁初下》参加"'精致立场'全国第二届现代工笔画大展"，并获优秀奖。

2014 年 　参加甘肃省委宣传部、北京画院、甘肃省美协主办的"续往开来·乐道丹青美术作品展"。山水画作品《云壁交辉》《江流天地外》，花鸟画作品《花到真时欲化云》《秋日荷塘》等 10 幅作品展出。

2015 年 　山水作品《阳坝印象》入选"'泰山之尊'全国中国画油画作品展"，并被收藏。

2015 年 　山水作品《山水有清音》参加"'美丽新丝路　翰墨定西行'全国中国画油画作品展"并获优秀奖。

2015 年 　三幅山水代表作品赴意大利米兰参加北京市女美术家协会组织的"'东方视觉'九位女画家展"。

2015 年 　工笔花鸟《云花抱石》入选"2015 全国中国画展"（烟台），并被收藏。

2016 年 　作品《莲之静》系列参加由北京工笔花鸟画院主办，中国文化信息协会、首都师范大学美术学院等协办的"华章美厚——当代工笔花鸟六人展"（北京大千画廊美术馆）。

2016 年 　参加在西班牙举办的"国际艺术节"展出工笔画作品 10 幅，受到艺术界的一致好评。

对山水画中笔法、笔意的一些感悟

文／袁琳

我在画花鸟画的同时，将目光转向山水不过几年时间而已，但有颇多心得感悟。

学习山水画，我反对在初学时盲目地跟风写生，而认为应该首先从山水画的传承中吸取丰富的养分，了解传统山水画的本意，从山水画的人文精神中去探求。我觉得古人对山水画的认识是建立在顺应自然法则基础上的，并以心去体验山水画创作中那些符合自然规律的东西，并从中获取生命的原创。画山水应该有主宾关系，要有虚实、动静变化。画村庄要有树木相掩映，因为树木既是兴旺之象，又可将结构规矩的建筑物藏露其中，以求与自然融为一体，给人以"何处家山"的想象。而画远山要有云烟相连，以示远山之幽深迷漓。在悬崖险峻之间要画一些姿势奇特的树木，可使山水增辉…… 南北朝时的萧绎在《山水松石格》中提出了笔法的运用，他说笔墨在表现四时山水时应"秋毛冬骨，夏荫春英"。秋天落叶枯枝草木如松毛，冬天枯树裸岩山石如骨，夏天草木繁多浓荫密布，春天万物复苏，绿上枝头，英姿勃发。因而，画家要去表现这些自然之道必须要抓住"毛、骨、荫、英"的四时特点，即用笔要焦中有和，所谓干裂秋风便可以达到"毛"；用笔要骨法用笔，并在表达物象时逾见嶙峋之象便能达到"骨"；用墨厚润、层次丰富，墨从笔出便可以达到"荫"；用笔俊秀，用墨润朗，并在表达物象时逾显生动便可以达到"英"。凡此种种，萧绎虽然没有说，但"毛、骨、荫、英"的特征正顺应了自然山水的规律。

关于用笔，古人有很好的论述，顾恺之在《魏晋胜流画赞》中说："若轻物宜利其笔，重以陈其迹，各以全其想。譬如画山，迹利则想动，伤其所以嶷。用笔或好婉，则于折楞不隽；或多曲取，则于婉者增折，不兼之累，难以言悉，轮扁而已矣。"顾恺之的论述是将用笔与物象造型联系起来，说明用笔的重要性。我在习画过程中，习惯多看古人的画论，每有增益。

宋人的山水画多在熟纸、绢上作画。我也习惯用较熟的纸。首先取花鸟山水勾染的相通性，体验渲染过程的不同用笔和用色。我喜欢宋代全景式山水，在用线用墨方面，一眼看到的并非是线，而是形。整个画面浑然一体，气势雄浑，阳刚之气扑面而来。尤其喜欢米芾作品，他以点作线，改变了前人的审美习惯，他的线虽出自董、巨，但因其以点代线，形随云转，遂已与董、巨面貌不同，荒率、简单、水墨矾头是我对米芾山水的印象。

明代文徵明的山水主要以粗笔、细笔两种形式出现。粗笔源于沈周、吴镇，兼取赵孟頫古树竹石法，笔墨苍劲淋漓，又带干笔皴擦和书法飞白，于粗、简中见层次、韵味。细笔取法赵孟頫、王蒙。我则更偏爱细笔这一路，用笔细致，布景繁密，设色巧妙地将青绿与浅绛山水完美结合，清雅宁静又富有笔墨情趣。

明董其昌主张先学古人、后师自然，即主张"读万卷书，行万里路"，认为："画家以古人为师，已自上乘，进此当以天地为师。"画境之气韵生，全凭"胸中脱去尘浊，自然丘壑内营，立成鄄鄂，随手写出，皆为山水传神矣。"董其昌遍游名山来证明自己的观点，他极力倡导"士气、萧散、平淡天真"的文人气质，他提出"南北宗论"、"以书入画"，再加上王阳明的心学"我心即天理"，从而成就了这位艺术天才。

俞剑华先生在论述关于用线方面提出："有的人用笔喜欢婉转柔软，那么在画转折棱角的地方，就不一定锋利。历代画家如马和之、王叔明、恽南田都是偏于婉转的，所画的山石树木就缺乏坚硬的感觉。有的人用笔喜欢曲折，于是在柔婉的地方也加上许多棱角。历代画家如马远、夏圭、沈周等都是偏于硬的，缺乏柔软的感觉。用笔是为表现物象服务的，软硬婉折，要随题材内容的实际情况加以适当的处理。婉而不能兼曲，曲而不能兼婉，这种只偏一面不能兼顾的毛病，也难以用语言文字说得清楚，只有画者注意研究细心体会。"

山还是那座山，水还是那片水。时代不同了，周围环境所呈现的意境也不相同。我认为，在用线方面不同形、质需要用不同的线条来表现，用豪放之线画秀美之景，用婉转之线写粗犷、苍劲之形都是不适合的。当代人要画有古意的山水而非古人山水，我愿为之不断求索。

在当代很多山水画家尤其喜欢对景写生，我则有不同看法。"写生"一词最早出现在花鸟画中，而非山水画中。山水古人更多是采取边走边看"目识心记"的办法。幽居山谷、深入腹地式的寄情山水，画的是一种个人感受，与当今参展族、相机族、旅游族完全不是一个概念。没有过多的干扰，更没有功利心作怪。而今人身处世俗，各种来自外界的干扰，生存的需要等等，使得目的性、目标性过强，导致连能品级的画作都寥寥无几，更谈不上神品、逸品。古人自三、五岁会拿笔就开始用毛笔书写，而今人三、五岁则多不知毛笔为何物，但已是计算机通、手机控了。今人的"高考族"到初中、高中为考美院才开始突击练字，这与古人三、五岁而书完全不能相提并论，这就使当今书法的普遍性大打折扣。而以书法的用笔入画是山水画笔墨的根基，当代人画山水想达到一定高度，甚至想与古人问道，应该多注意培养笔墨根基，注重积累各方面的修养。

站在当下大好河山面前，当代艺术家要画有古意的山水而非古人山水。师古而不泥古，用艺术家的眼睛发现古人所没有发现或者说未曾经历过、感受过的山水，我愿意为之不断求索……

今有幸出版第一本山水画册，请同道多多批评。

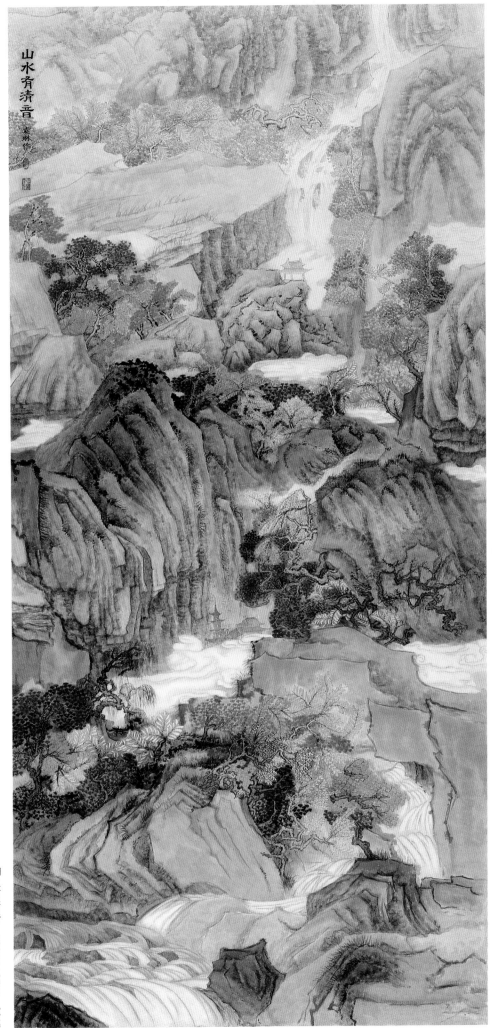

山水有清音
森林作

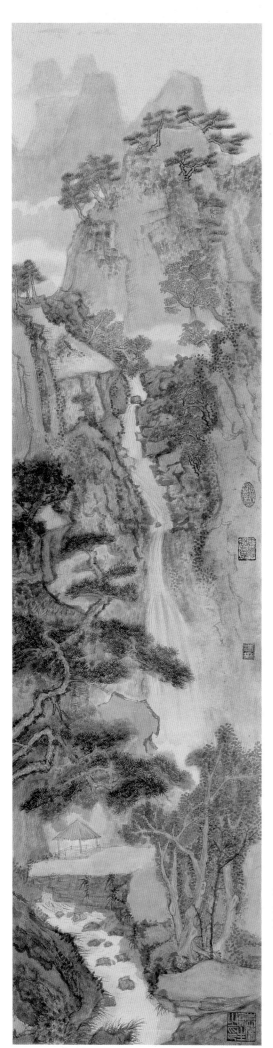

小雨润如色　34cm×138cm　2015

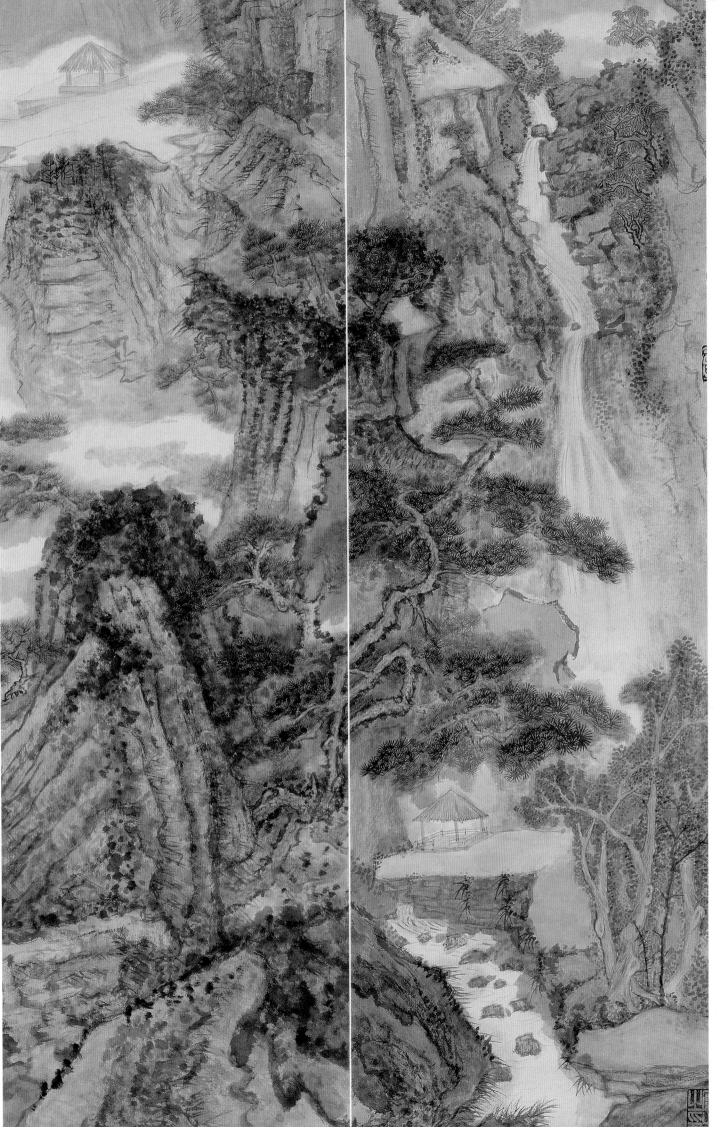

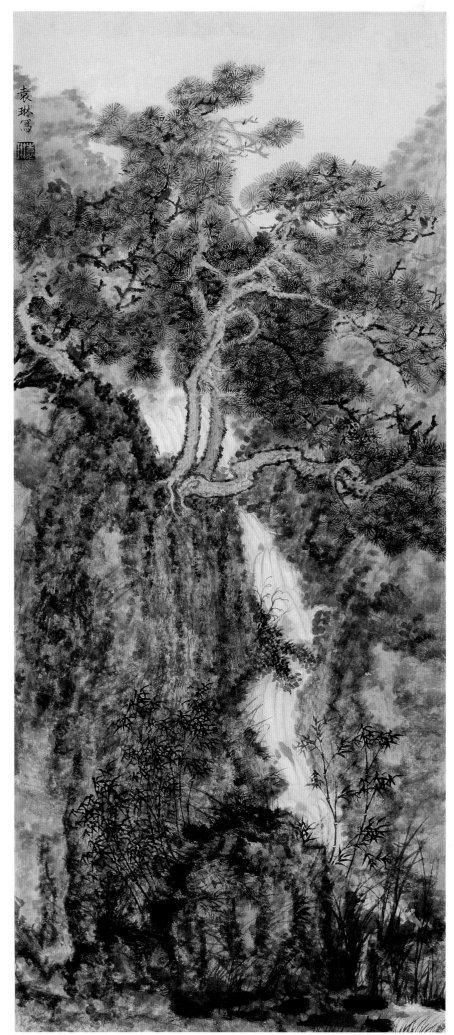

松泉图　34cm×138cm　2015

松泉图　（局部）

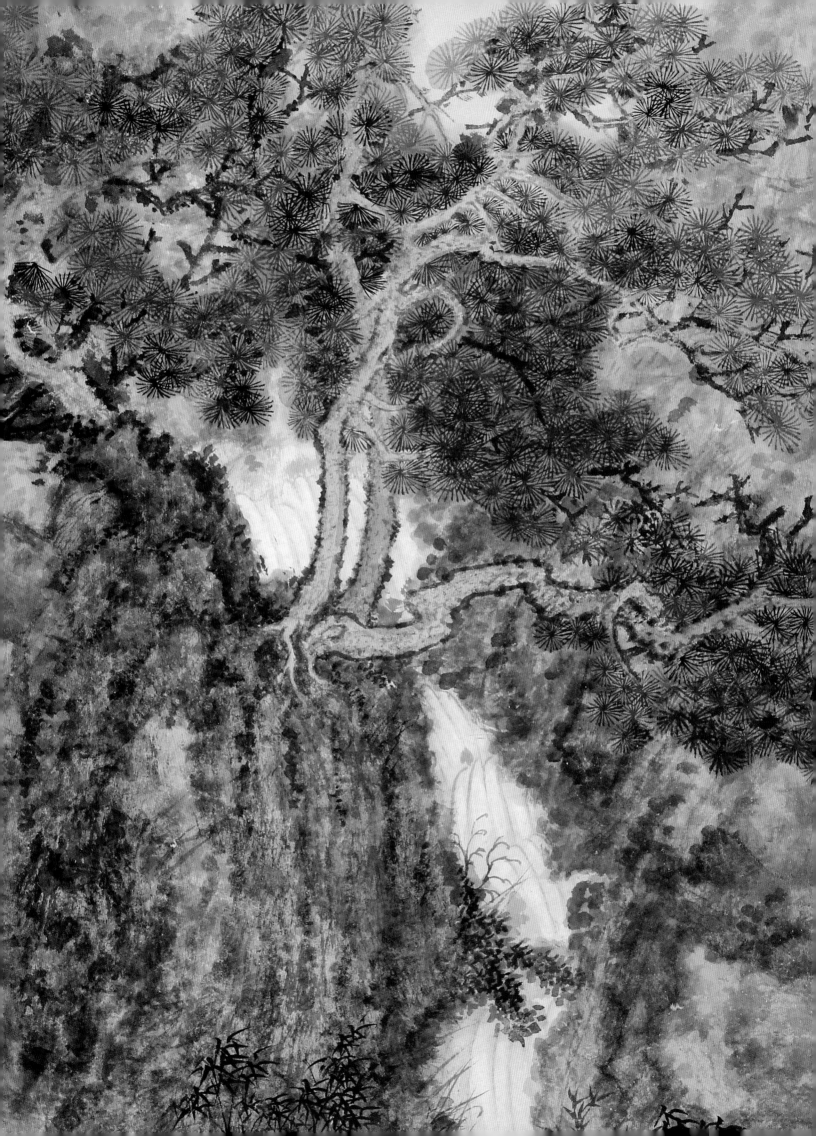

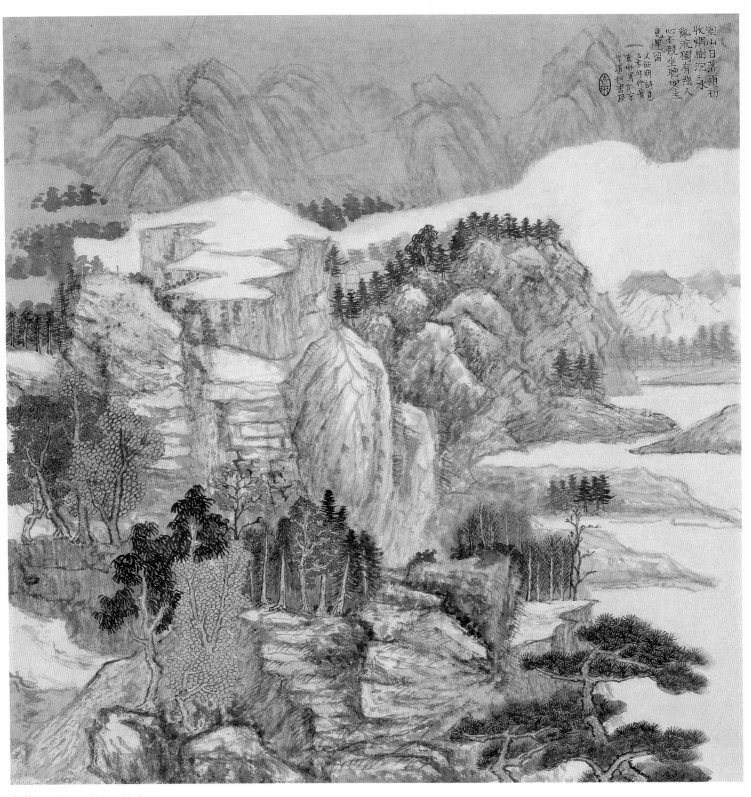

空山日落雨初收
煙樹沉沉永
獨有蒼人
風流獨坐聽寒
竟崖留
文徵明詩意
乙未年仲夏
袁谷寫於家
華溪和書屋

冬月一　69cm×69cm　2015

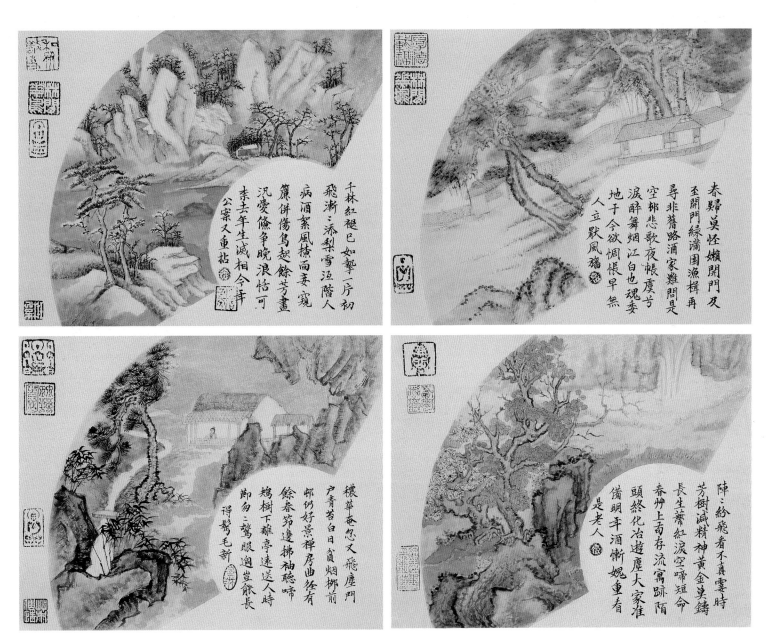

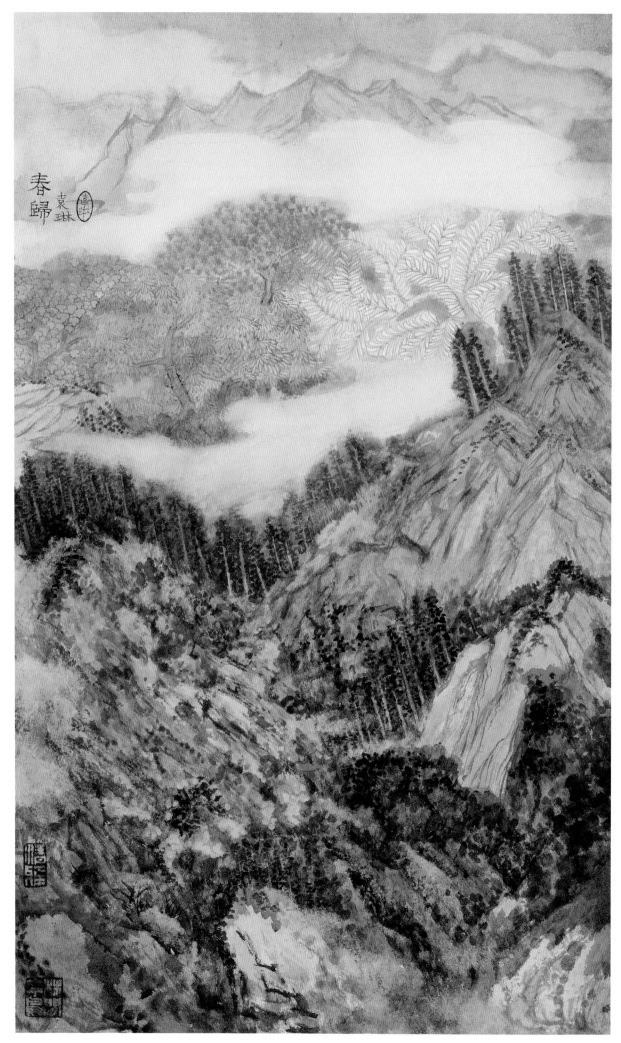

春歸　袁琳

春归　180cm×97cm　2015

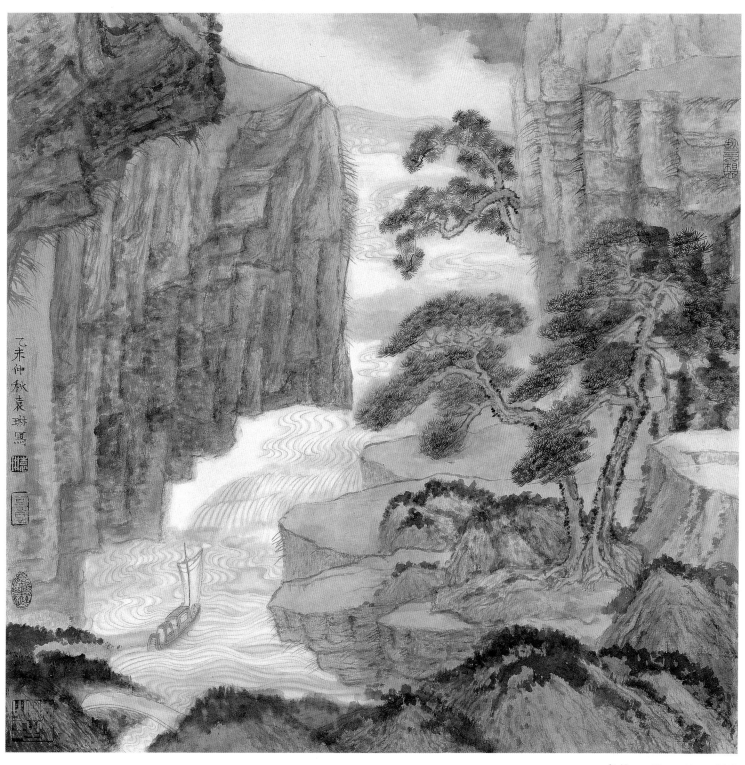

乙未仲秋袁琳寫

冬月二　68cm×68cm　2015

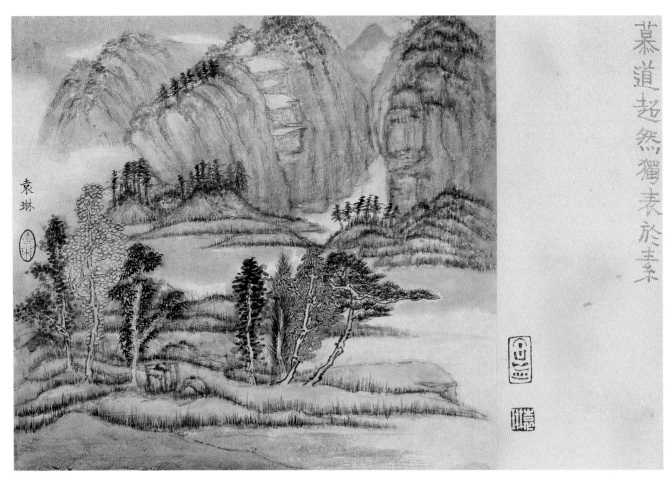

慕道超然　35m×40cm　2016

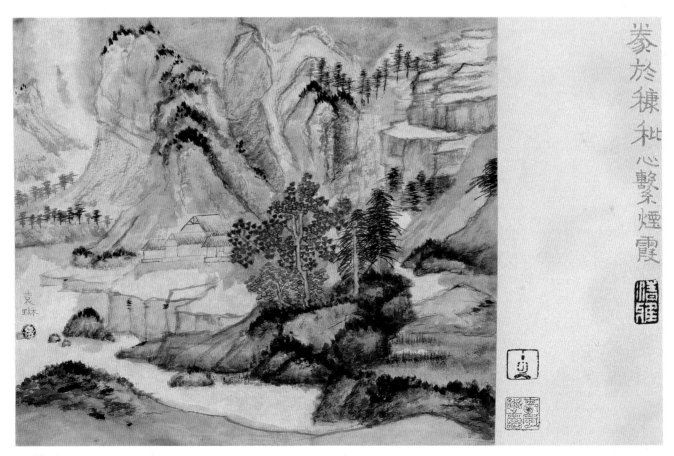

心系烟霞　35m×40cm　2016

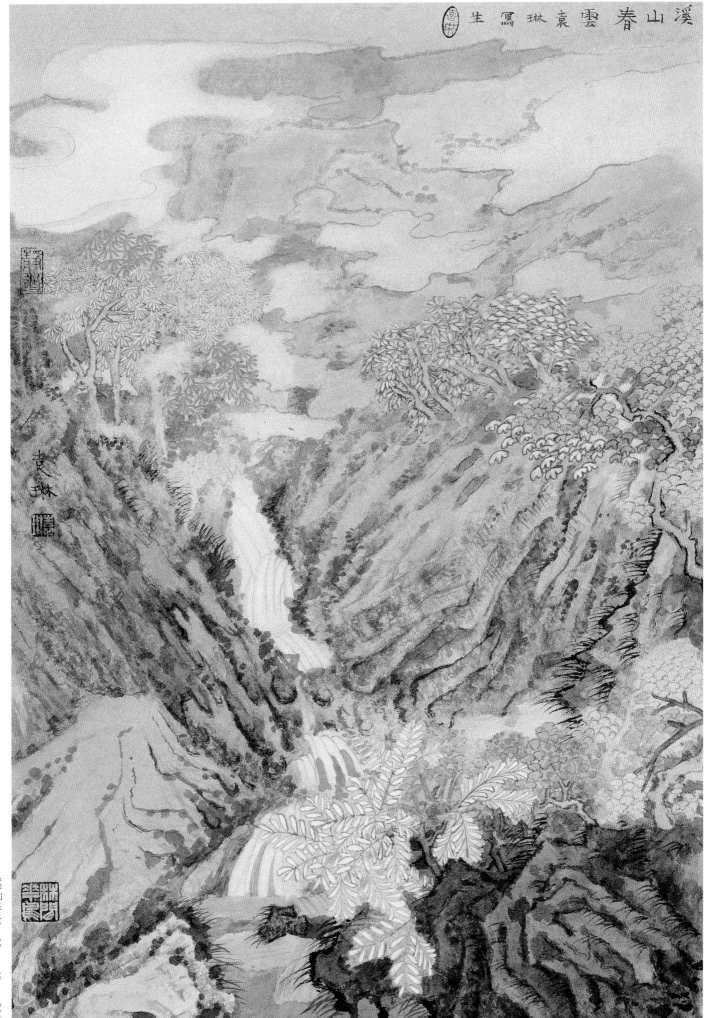

溪山春云　　68cm×45cm　　2017

15

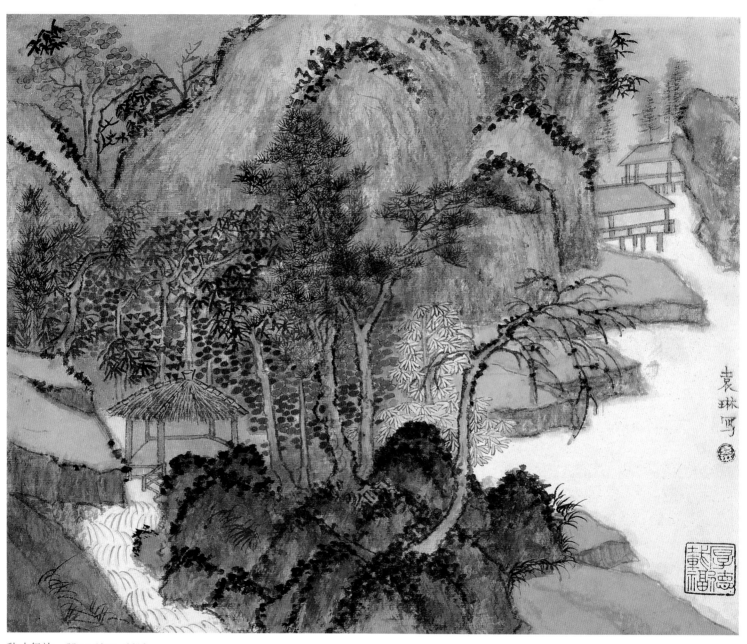

秋山行旅　35m×40cm　2016

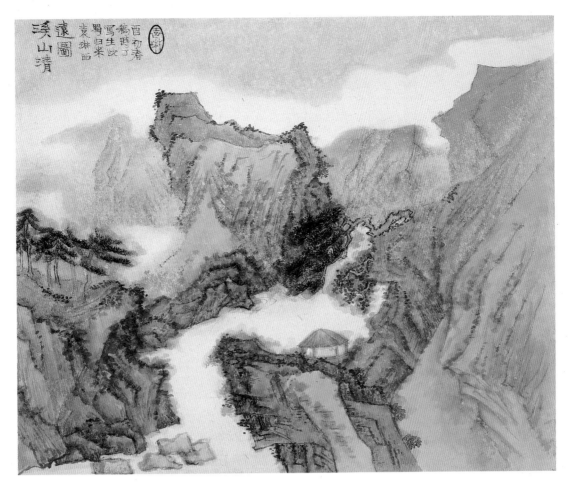

溪山清远图　35m×40cm　2016

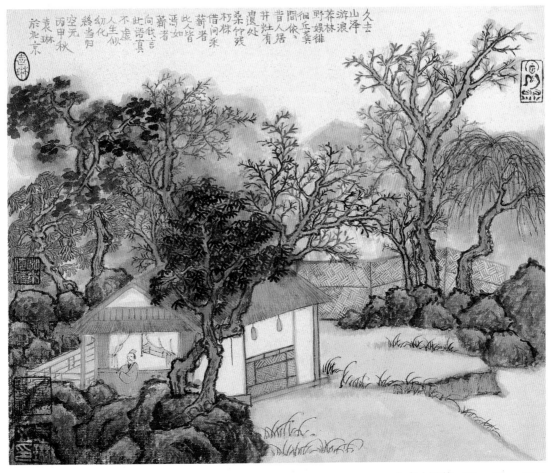

久去山泽游　35m×40cm　2016

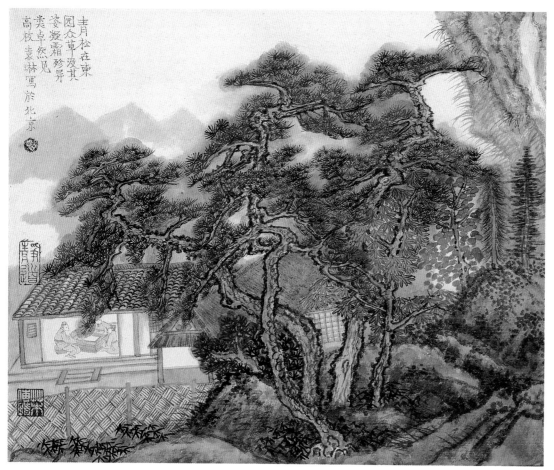

青松在東园　35m×40cm　2015

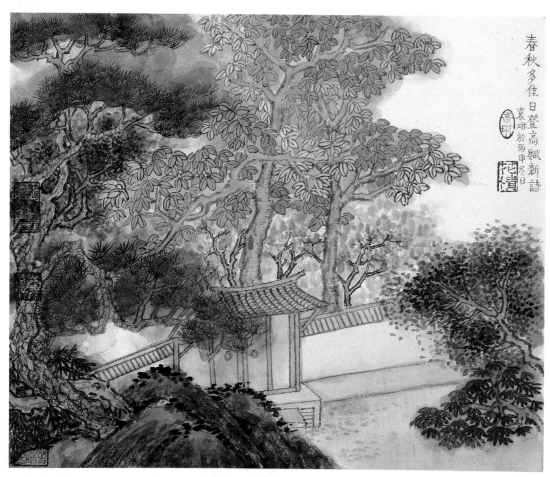

春秋多佳日　35cm×40cm　2015

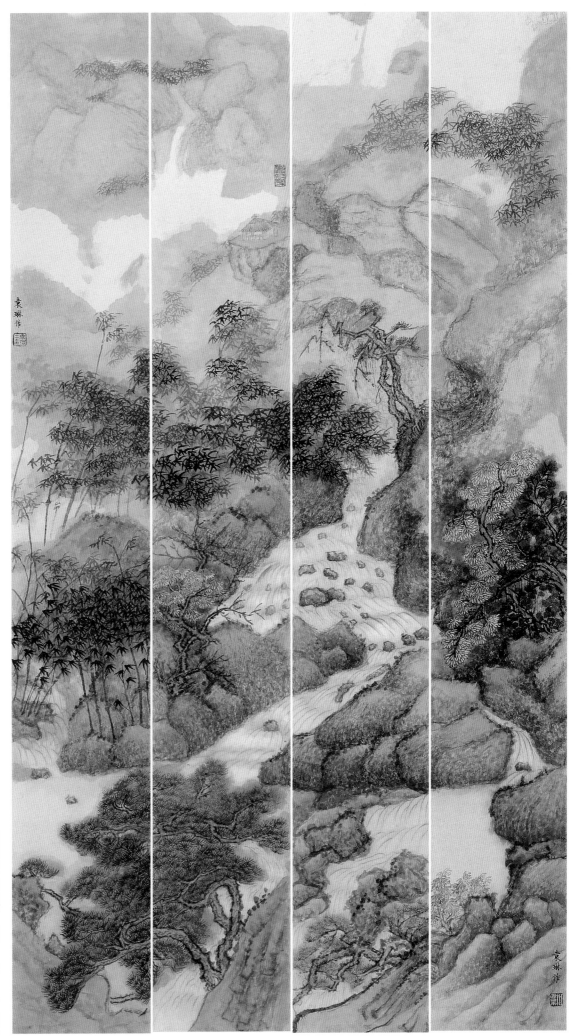

溪流直下归云山　136cm×23cm×4　2015

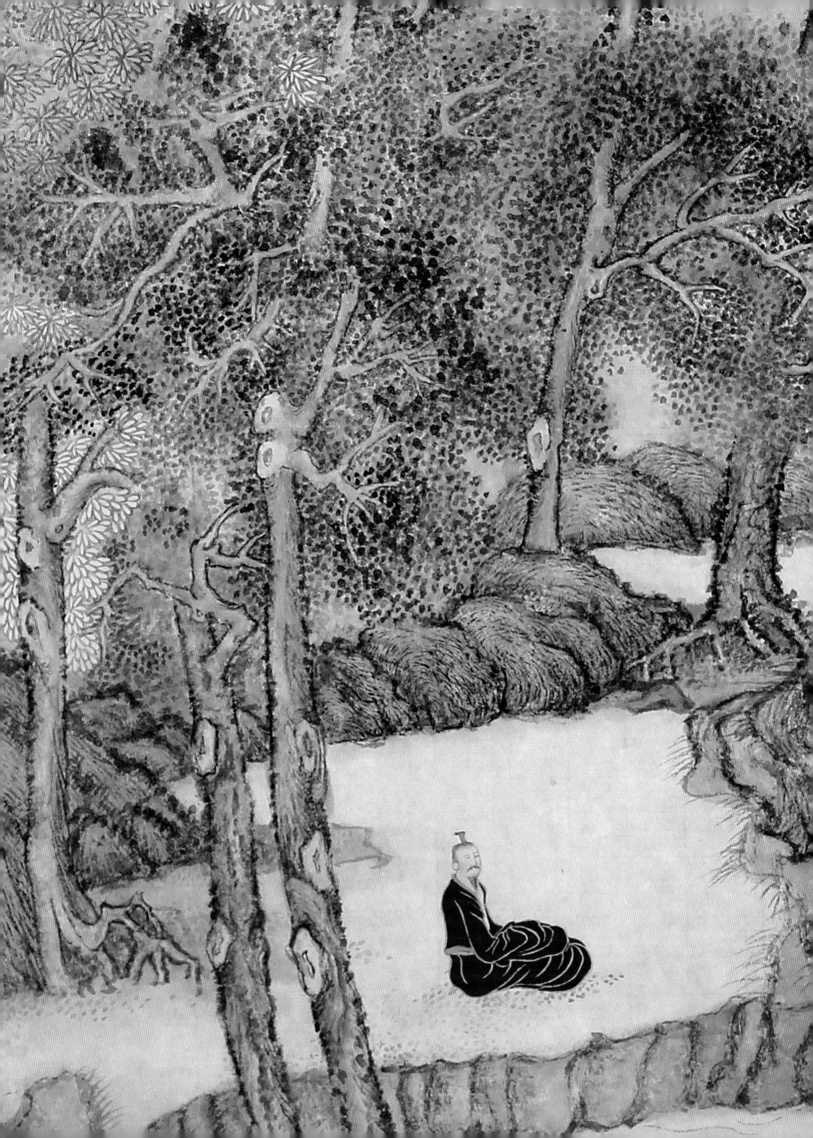

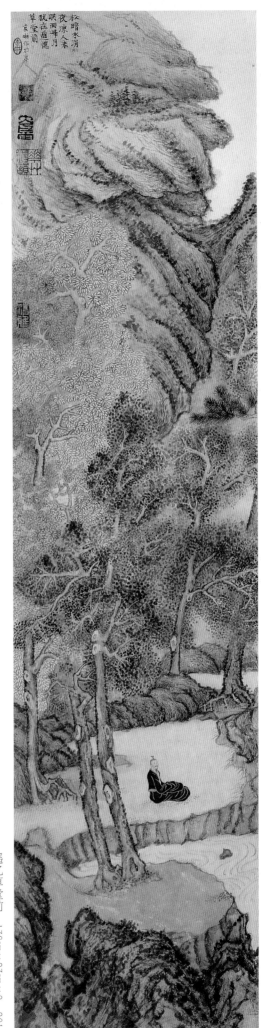

松暗水消残
夜凉人未
眠两峰月
犹在盈盈
草堂前
袁琳作于北京

遥忆草堂前

遥忆草堂前
136cm×23cm×2 2014

遥忆草堂前（局部）

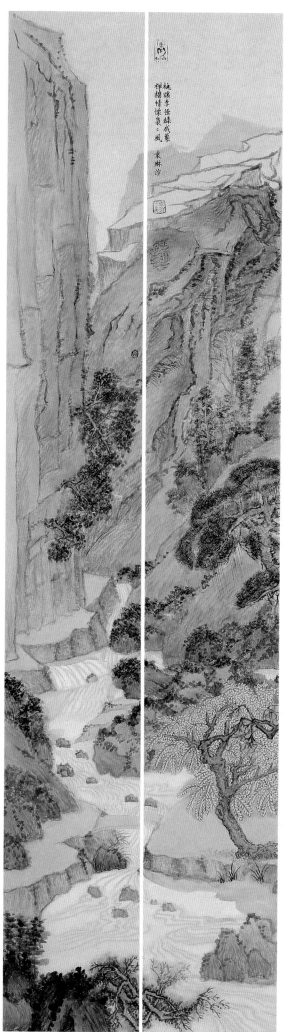

桃蹊李径绿成荫
禅榻情怀袭之风
袁林作

山溪清流　136cm×23cm×2　2014

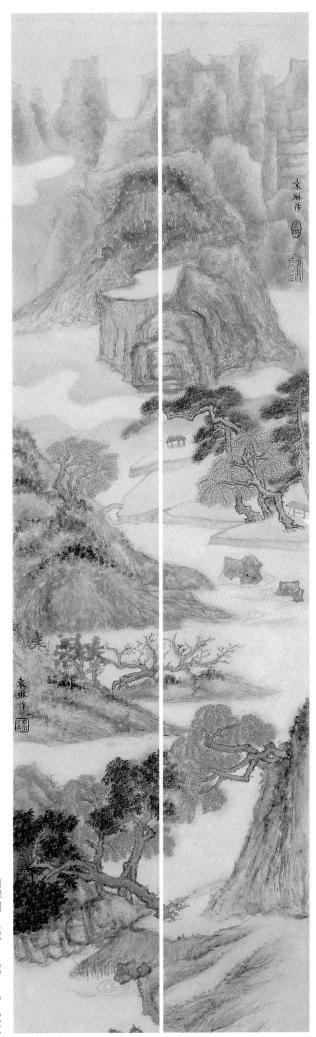

清岸图　136cm×23cm×2　2014

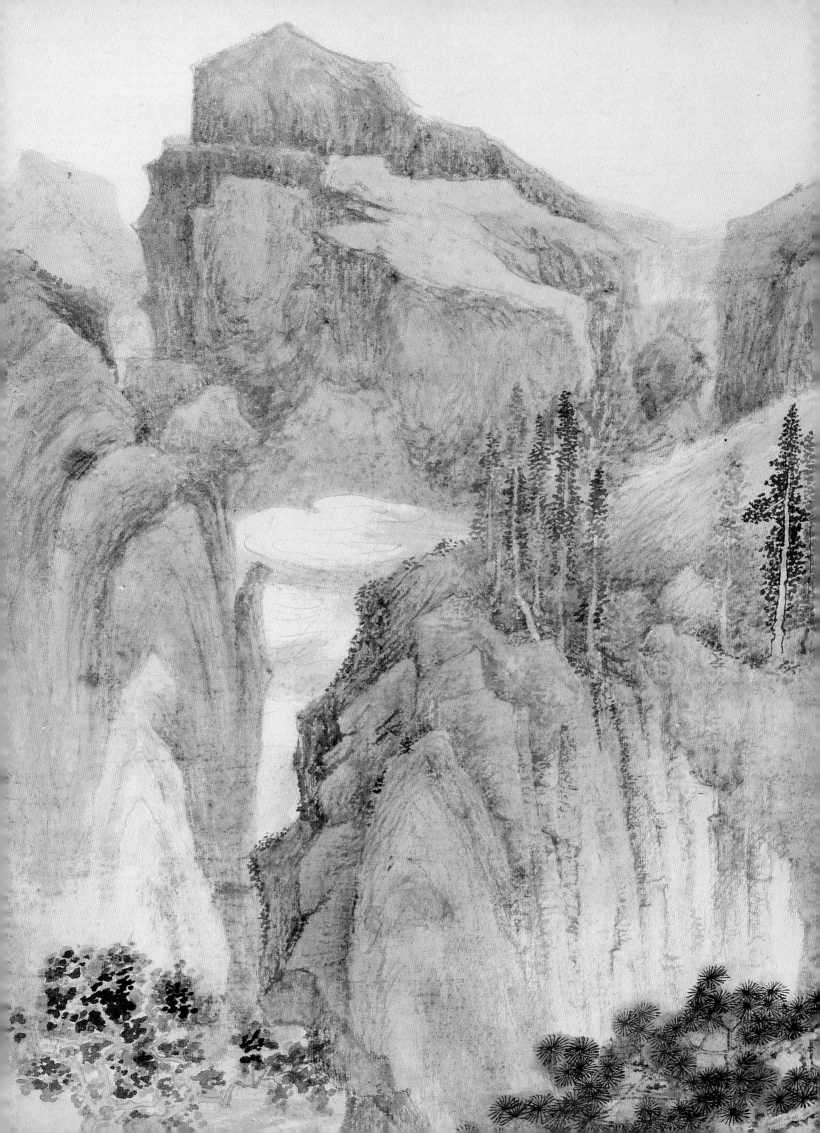

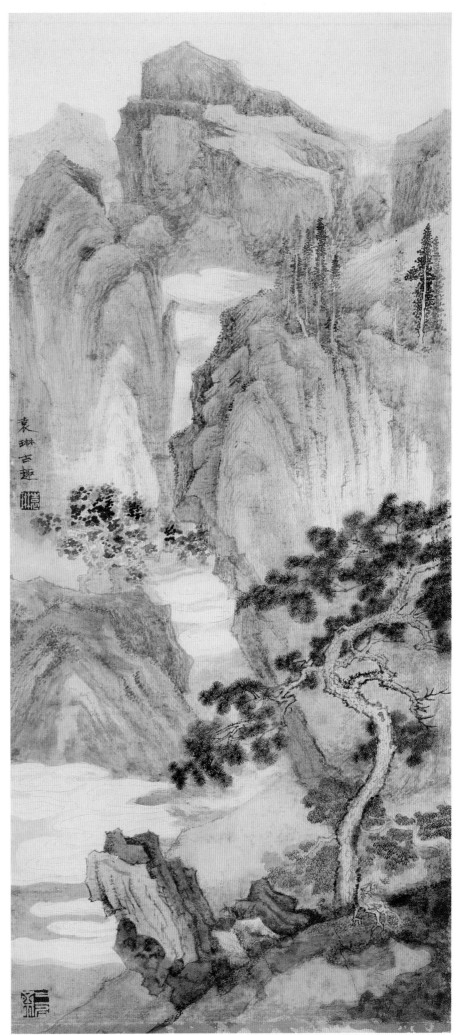

云壁交辉（局部）

云壁交辉

69cm×46cm 2014

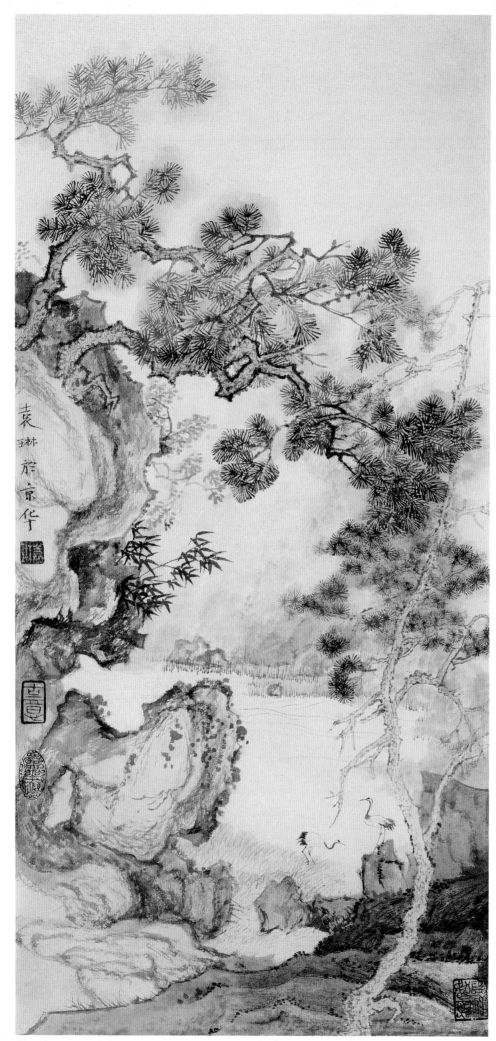

新雨晚秋　69×46cm　2014

新雨晚秋（局部）

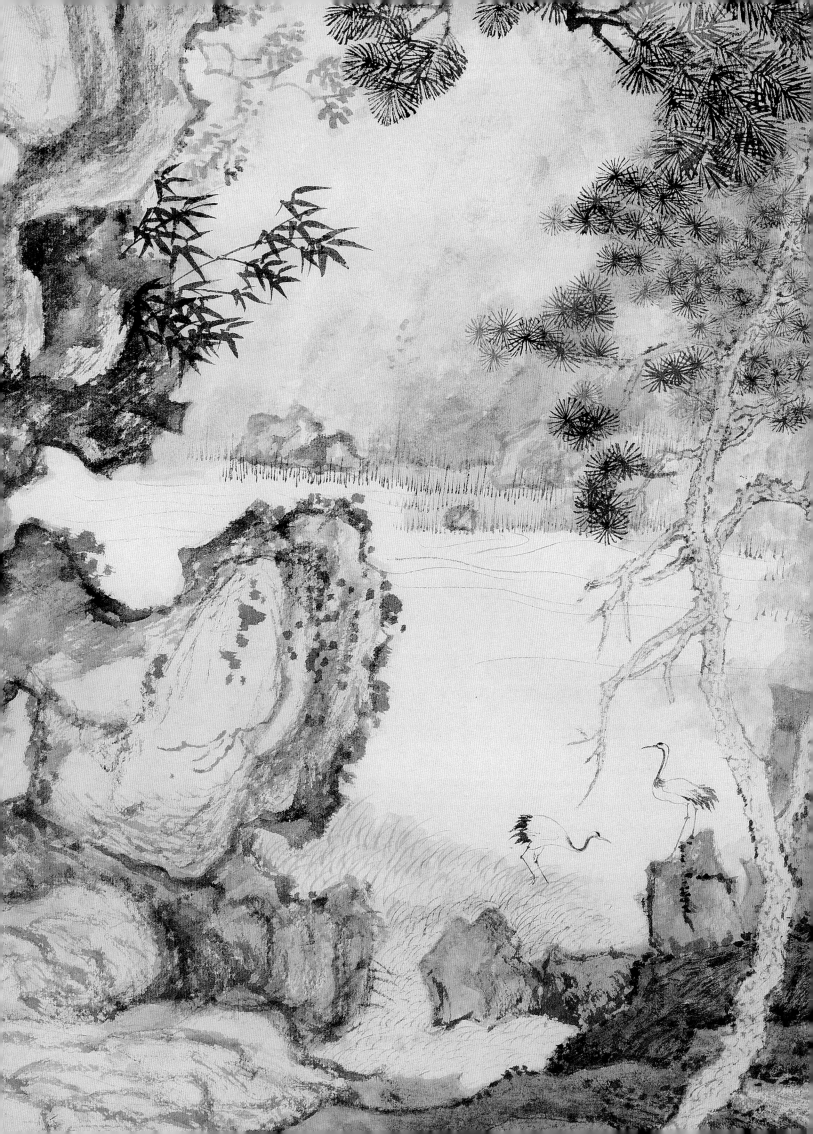

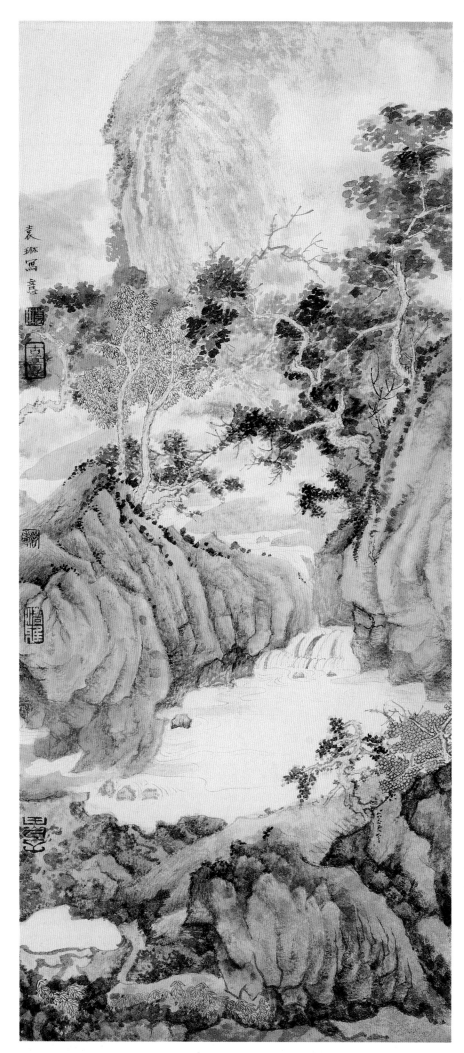

高峰如云清流见底　　69cm×46cm　　2014

高峰如云清流见底（局部）

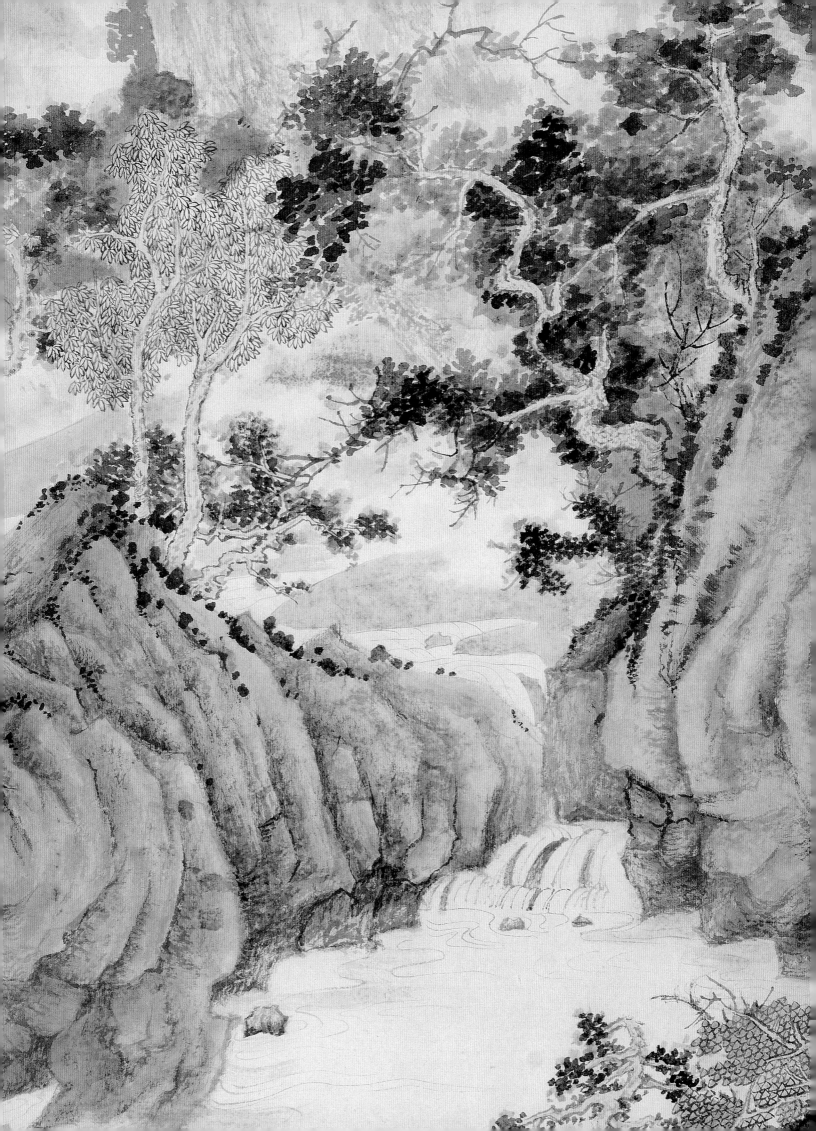

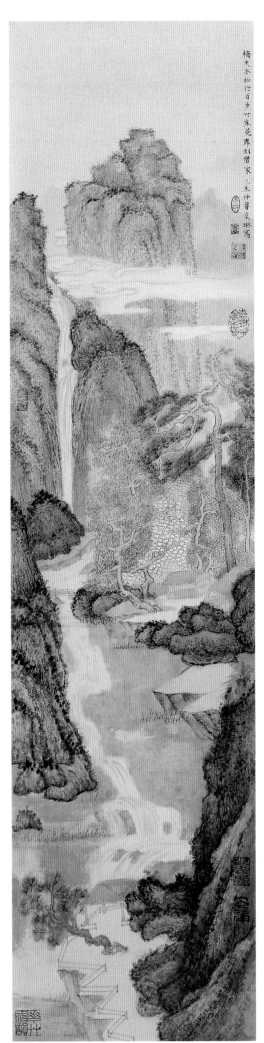

桥夹水松行百步　竹床光彨到僧家　乙未仲春袁琳写

桥夹水松行百步　69cm×46cm　2014

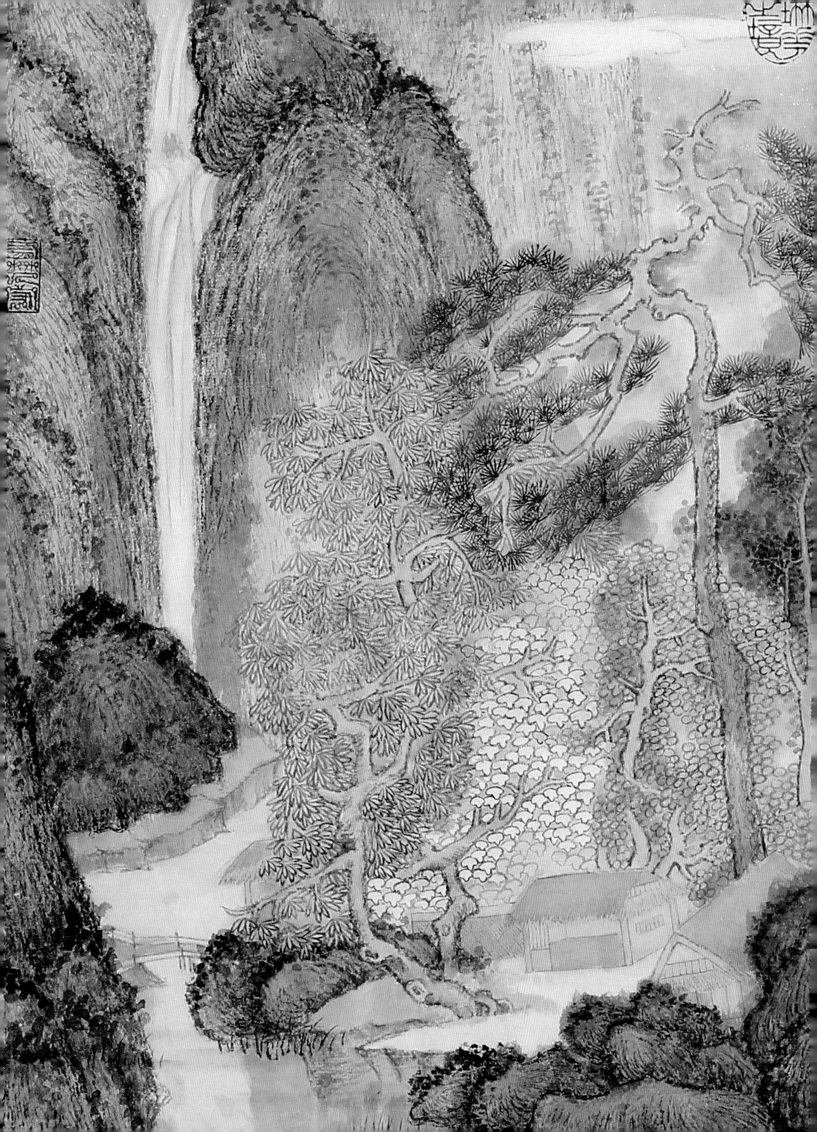

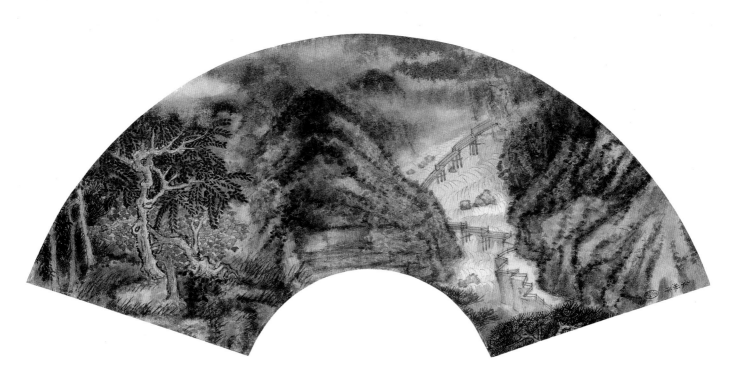

高峰如云　35cm×66cm　2014

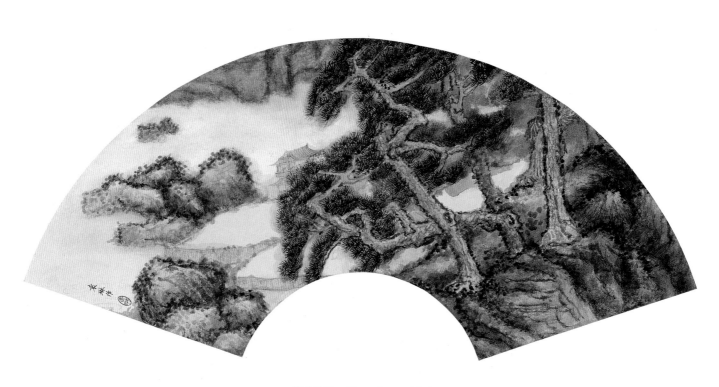

水岸松涛　35cm×66cm　2014